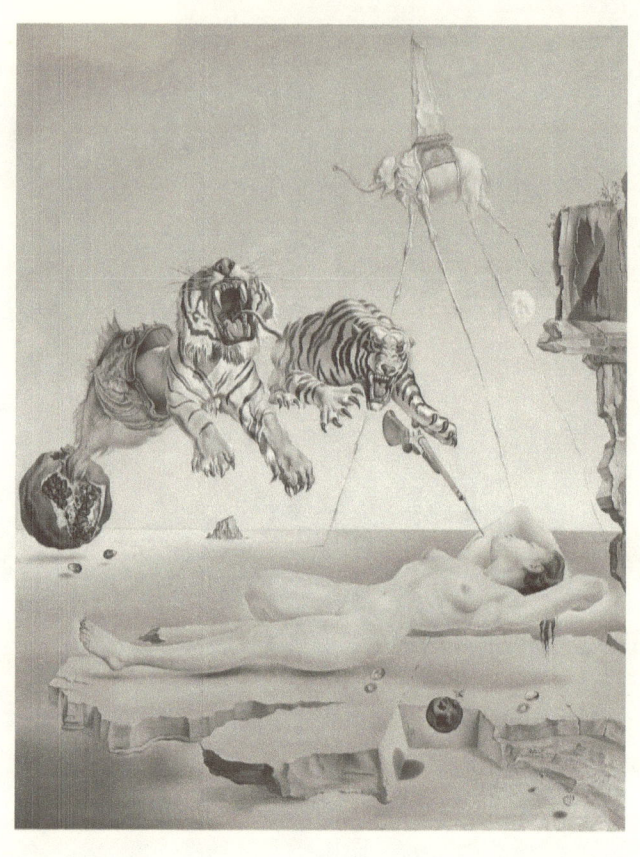

L'INFLUENZA DELLA PSICOANALISI NELL'ARTE CONTEMPORANEA
RAPPORTO ED ANALOGIE FRA LE TEORIE FREUDIANE E L'ESPRESSIONE ARTISTICA NOVECENTESCA
Aurora Cosentino

La psicoanalisi ha riconosciuto il lato anormale dell'immaginazione e del gioco, e con luminosa interpretazione li ha collocati tra le "fughe psichiche". "Fuga dal giuoco e nell'immaginazione": fuga è il correre via, il rifugiarsi e spesso il nascondersi di una energia che è fuori del suo posto naturale; oppure rappresenta una difesa subconscia dell'io che fugge una sofferenza od un pericolo e si nasconde sotto una maschera.

Maria Montessori, *Il segreto dell'infanzia*, 1936

INTRODUZIONE

Le rivoluzioni artistiche, nel corso dei secoli, sono state molto spesso conseguenti a rivoluzioni di pensiero, espresse dagli artisti e dai poeti, dagli scrittori, dai filosofi, dai pensatori. Non si sarebbe potuto arrivare ad una concezione fisica dell'arte – di cui massimo esponente italiano fu Piero Manzoni, con opere come *Corpi d'Aria* del 1960 – che veda la stessa come ciò che è intrinseco all'artista[1], senza passare per i vari tentativi di comprendere i moti psichici che spingono l'uomo a teorizzare ed eseguire opere frutto di pensiero e di espressioni emotive. Gli stessi principi sono alla base dello studio psicoanalitico condotto alla fine dell'Ottocento dal celeberrimo neurologo e filosofo austriaco Sigismund Schlomo Freud.

C'è quindi, prima di tutto, da tracciare un quadro filosofico del contesto in cui la psicoanalisi e le Avanguardie sono fiorite, e della condizione spirituale dei pensatori dell'epoca. Il ripudio del Positivismo è certamente un punto in comune fra le teorie Freudiane ed alcune Avanguardie: se da una parte lo psicoanalista austriaco aveva messo fortemente in discussione l'approccio positivista alla psicologia, criticando la concezione puramente – e ingiustificatamente – razionale di un argomento

[1] Cfr. FONDAZIONE PIERO MANZONI, *Il corpo magico dell'artista* in http://www.pieromanzoni.org/opere_merda.htm.

così delicato quanto la psiche umana[2], dall'altra avanguardie come Dada – neanche vent'anni dopo – rinnegavano in modo totale la ragione positivistica, insieme ai concetti di bellezza, agli ideali e ad ogni forma di modernismo.

Anche lo stesso Freud era pienamente consapevole del rapporto intrinseco fra arte e psicoanalisi, tanto che scrisse:

Probabilmente, noi e lui [il poeta] attingiamo alle stesse fonti, lavoriamo sopra lo stesso oggetto, ciascuno di noi con un metodo diverso, e la coincidenza dei risultati sembra costituire una garanzia che abbiamo entrambi lavorato in modo corretto. Il nostro procedimento consiste nell'osservazione cosciente di processi psichici abnormi in altre persone, allo scopo di poter individuare e formulare le loro leggi. Il poeta certo procede in modo diverso: rivolge la propria attenzione all'inconscio nella propria psiche, spia le sue possibilità di sviluppo e ne dà un'espressione artistica, in luogo di reprimerle con la critica cosciente. Così egli sperimenta in sé quanto apprendiamo da altri, cioè le leggi a cui deve sottostare l'attività di questo inconscio; ma non ha bisogno di enunciare queste leggi, e neppure di riconoscerle chiaramente: poiché la sua intelligenza critica non vi si ribella, esse si ritrovano contenute e incorporate nelle sue creazioni. Noi seguiamo lo sviluppo di queste leggi analizzando le sue opere poetiche, così come le ricaviamo dai casi di malattia reale. Ma una conclusione sembra che si imponga: o entrambi, il medico e il poeta,

[2] Cfr. F. S. TRINCIA, *Tra positivismo e idealismo: le origini della psicoanalisi in Italia e Marco Levi Bianchini*, La Cultura - Rivista di filosofia e filologia, Il Mulino, Bologna, 1999, p. 63.

abbiamo in egual modo frainteso l'inconscio, o entrambi lo abbiamo compreso esattamente[3].

[3] S. FREUD, *Il delirio e i sogni nella "Gradiva" di Wilhelm Jensen (1906)*, in "Opere", vol. V, Boringhieri, Torino 1989, https://www.psicoart.unibo.it/luca-di-gregorio-freud-e-larte-la-passione-di-una-vita/

APPROCCI ANTECEDENTI

Prima di arrivare a parlare di un vero e proprio dialogo fra arte e psicoanalisi, bisogna riconoscere i riferimenti artistici alla nuova psicologia, antecedenti alla rivoluzionaria pubblicazione da parte di Sigmund Freud di *Die Traumdeutung*, risalente al 1899 e tradotto ed edito in Italia come *L'interpretazione dei sogni* solamente nel 1948.

Il tema delle maschere è senza dubbio una delle manifestazioni artistiche e poetiche più affini allo studio sulla psicologia umana. Protagonista inoltre di vari romanzi psicologici, questo tema è per natura intrinsecamente legato alle teorie sull'Io, l'Es ed il Super Io, elementi fondamentali dell'opera Freudiana. Soggetto ripreso in vari periodi sia in arte che in letteratura, ma sicuramente più stringente al momento della nascita della psicoanalisi, come testimoniano le opere del norvegese Edvard Munch, non a caso considerato artista anticipatore dell'Espressionismo.

In *Evening on Karl Johan Street* del 1892, il tema dell'alienazione è indissolubilmente intrecciato a quello delle maschere. I personaggi, così pallidi e quasi spettrali – per cui lo stesso Munch a riguardo annotò: *Mi ritrovai sul Boulevard des Italiens - con le lampade elettriche bianche e i becchi a gas gialli - con migliaia di volti estranei che alla luce elettrica*

avevano l'aria di fantasmi[4]-, simboleggiano l'angosciante estraneazione della borghesia. I volti non hanno nessun fenotipo riconoscibile: sono al contrario tutti uguali, proprio come se ciò che li caratterizzasse fosse la "maschera", il personaggio del borghese piuttosto che una distinta individualità. Possiamo dunque confrontare il tema della maschera con le teorie Freudiane sull'Io, che riguardano in modo diretto la nostra immagine esteriore e dunque la nostra maschera, essendo fondamentalmente l'Io il modo in cui ci presentiamo agli altri. Ma il controllo che abbiamo su come appariamo non può essere totale, ed è proprio in quel margine di imprevedibilità che si svela il subconscio: dall'esterno si possono infatti notare aspetti di noi sui quali non abbiamo controllo o che non abbiamo scelto di mostrare, e dei quali non abbiamo coscienza. L'inconscio è dunque *una sorta di estraneo nella casa dell'Io, un convivente che non conosciamo e che non ci è nemmeno del tutto gradito*[5]. Questa teoria può persino essere riscontrata quasi trent'anni dopo nel pensiero di Luigi Pirandello, ed in particolare nel suo celebre romanzo *Uno, nessuno e centomila*, decisamente ispirato all'esperienza Freudiana.

Parlando del tema delle maschere, si può fare riferimento al pittore ed incisore belga James Ensor. Anch'egli precursore dell'Espressionismo, nella sua opera più conosciuta *L'entrata di Cristo a Bruxelles* risalente al 1888, affronta lo stesso tema,

[4] E. Munch, in S. SCHULTZE, *Munch in Frankreich*, Hatje, Stoccarda, 1992, trad. https://it.wikipedia.org/wiki/Sera_sul_viale_Karl_Johan p. 150.
[5] S. ULIVI, *Psicoanalisi e maschera* in https://www.sibillaulivi.it/articoli-letture/psicoanalisi/727-psicoanalisi-e-maschera.html

ma in modo differente, e cioè in senso più soggettivo, rispetto all'opera di Munch. Ensor, misantropo ed introverso, punta sia ad una sorta di moralismo[6] e di critica nei confronti dell'allontanamento del popolo dai valori del Vangelo[7], sia ad un senso di *vis comica*, un gusto macabro, uno spirito di grande sagra popolaresca[8].
A proposito del tema delle maschere nell'opera di Ensor, scrive ancora lo studioso Mario De Micheli:

Ecco gli scheletri infantili mascherati che vogliono scaldarsi; ecco le maschere nane, gobbe, sottili, tremolanti, che sgozzano, al suono della banda, un'altra maschera con la casacca vermiglia; ecco le maschere che circondano la morte vestita goffamente da vecchia signora; ecco gli scheletri che si disputano l'impiccato; ecco le mendicanti, con lo scaldino tra i piedi, sorvegliate da teschi curiosi...[9].

Ancor più evidente, ancor più grottesco è il concetto delle maschere nell'opera *L'intrigo* del 1890. Popolato da personaggi inquietanti, il quadro ritrae una coppia nel giorno delle nozze, probabilmente quelle della sorella di Ensor, Mariette, con un mercante d'arte cinese, la cui origine asiatica si identifica con i lineamenti orientaleggianti dello sposo del

[6] Cfr. M. DE MICHELI, *Le avanguardie artistiche del Novecento*, Feltrinelli editore, Milano, 2019, p. 37.
[7] Cfr. *L'entrata di cristo a Bruxelles nel 1889*, archiviato in Internet Archive il 3 marzo 2014, in
https://web.archive.org/web/20140303164149/http://incipitando.wordpress.com/2012/03/07/lentrata-di-cristo-a-bruxelles-nel-1889/.
[8] M. DE MICHELI, *Le avanguardie artistiche...*, cit., p. 37.
[9] *Ibid.*, p. 38.

dipinto[10]. I personaggi mascherati che circondano la coppia sono rappresentati in modo caricaturale, con l'intento di farli quasi sembrare ridicole marionette[11]: è qui che il moralismo ironico di Ensor appare sempre più satirico, inquietante, nichilista.

[10] Cfr. St-ART, *James Ensor (1860-1949) The Intrigue/L'Intrigo (1890)* in https://www.facebook.com/601406263289996/photos/a.622295997867689/887582044672415/?type=3&theater
[11] *Ibidem.*

PASSANDO PER IL DADA

Pur non avendo per natura propria una reale connessione con la psicoanalisi o con qualunque altro tipo di concetto, teoria o regola scientifica, e pur ammettendo che più che di influenze si possa parlare tutt'al più di analogie, a mio avviso, si può studiare il movimento dadaista in funzione a certi principi della psicoanalisi e della psicologia, e sono inoltre riscontrabili corrispondenze fra l'approccio Freudiano e quello del Dada al relativo contesto storico. Una delle fondamentali motivazioni che spinsero Freud a distaccarsi dalla psicologia tradizionale fu il suo totale ripudio dell'ottica positivista, la quale in quest'ambito si era tradotta con un metodo semplicisticamente razionale in merito alla questione della psiche umana, che sottintendeva mere banalizzazioni in termini fisiologici di un argomento talmente complesso e tutt'ora misterioso. Anche i dadaisti si allontanarono completamente dall'approccio storico positivista, che considerava la guerra come un elemento naturale inevitabile, motore dello stesso progresso umano[12].

[12] A proposito del ripudio della guerra da parte dei dadaisti, trovo particolarmente interessanti alcune strofe del brano *Comunque Dada* del cantautore pugliese Michele Salvemini, conosciuto in arte come Caparezza:
Scoppia la guerra, io me ne scappo,
Ma quale patria, io me ne sbatto,
Tu mi imponi le divise, io me le strappo,
Ho due bottiglie tu combatti, io me le stappo.
Disertore a vita, e me ne vanto,
Se foste come me non ci sarebbe guerra in atto.
La cadenza e il passo sono demodé,

Tristan Tzara, uno dei fondatori del movimento, in un'intervista concessa nel 1950 alla radio francese dichiarò:

Verso il 1916-1917, la guerra sembrava che non dovesse più finire. In più, da lontano, sia per me che per i miei amici, essa prendeva delle proporzioni falsate da una prospettiva troppo larga. Di qui il disgusto e la rivolta. Noi eravamo risolutamente contro la guerra, senza perciò cadere nelle facili pieghe del pacifismo utopistico. Noi sapevamo che non si poteva sopprimere la guerra se non estirpandone le radici. L''impazienza di vivere era grande, il disgusto si applicava a tutte le forme della civilizzazione cosiddetta moderna, alle sue stesse basi, alla logica, al linguaggio...[13].

Persino le stravaganti serate dadaiste come quelle al Cabaret Voltaire assumevano dei toni che sembrano intrecciarsi con le teorie sui luoghi psichici freudiani: in particolare parevano essere dei veri e propri scatenamenti dell'Es, in cui i freni inibitori di ciò che erano tradizionalmente riconosciuti come morale e decoro erano stati volutamente cancellati con intenti

Io la sera me la spasso al Cabaret Voltaire! (...)
Ho ancora voglia di irritarti, morso di zanzara,
E te lo manifesto Dada, come Tristan Tzara.
Sono la negazione, sono irrazionale,
Amo l'arte detesto l'orgoglio nazionale.
Effettivamente le manifestazioni Dada traboccavano di provocazione e voglia di vivere. La razionalità, tanto esaltata nel periodo positivista, era vista dai dadaisti praticamente solo come un ostacolo al tanto agognato stile di vita libero e intriso d'arte.

[13] M. DE MICHELI, *Le avanguardie artistiche...*, cit., p. 152.

provocatori. L'Es è infatti, secondo le teorie Freudiane, *l'espressione psichica dei bisogni pulsionali che provengono dal corpo. L'Es è il serbatoio dell'energia vitale, l'insieme caotico e turbolento delle pulsioni, la volontà di ottenere il piacere a ogni costo*[14].

A proposito delle bizzarre serate dadaiste, scrive De Micheli:

Talvolta, specie a Berlino, la corruzione del dopoguerra e la decadenza dei costumi apparivano in queste manifestazioni. Allora i grossi borghesi tedeschi gongolavano sotto il fuoco degli insulti: - Ehi, tu là a destra, non ridere, cornuto! – gridava un dadaista. Oppure: - Chiudi il becco o ti prendo a calci nel culo -. Quando un dadaista si alzava per leggere versi, un altro urlava: - Fermo, non vorrai mica dare la nostra arte in pasto a questi idioti! - E i grossi borghesi finivano sotto i tavoli per le risate e per i litri di birra[15].

[14] ARCHETIPI.ORG, *Es, Io e SuperIo* in
https://www.archetipi.org/it/psicologia/es-io-e-superio.
[15] M. DE MICHELI, *Le avanguardie artistiche...*, cit., pp. 168-169.

IL PASSO DECISIVO: IL SURREALISMO

Alcune riflessioni sulla mostra "Dada e Surrealismo riscoperti"[16], organizzata a Roma nel 2010 dallo storico dell'arte, filosofo e poeta Arturo Schwarz, possono servire come anello di congiunzione fra il Dada ed il movimento che più di tutti è intrinsecamente legato alle teorie Freudiane: il Surrealismo.

La mostra, che conteneva oltre 500 opere tra oli, sculture, disegni, nonché assemblaggi e collage, è un interessante confronto fra due correnti artistiche di fatto molto diverse fra loro, ma che sono in un certo senso l'una conseguente dell'altra e che in comune hanno avuto una carica eversiva volta non solo a rivoluzionare l'arte, ma a proporre nuove ed autentiche filosofie di vita[17].

Il Surrealismo affianca una parte costruttiva alla *pars destruens* tipicamente dadaista: mentre il Dada ritrovava nella libertà l'assoluto rifiuto delle convenzioni, i surrealisti riconoscevano la ricerca sperimentale e scientifica, la filosofia e la psicologia come proposte di soluzioni che avrebbero garantito all'uomo una libertà realizzabile positivamente[18].

[16] A. SCHWARZ, *Dada e Surrealismo riscoperti*, 8/8/09 – 7/2/10, Complesso del Vittoriano, Roma.
[17] Cfr. SLOWCULT, *Dada e Surrealismo riscoperti: l'Esplosione dell'Immaginario* in http://www.slowcult.com/arte/dada-e-surrealismo-riscoperti-l%E2%80%99esplosione-dell%E2%80%99immaginario.
[18] M. DE MICHELI, *Le avanguardie artistiche...*, cit., p. 174.

Anche se il pensiero freudiano fu fondamentale per il movimento surrealista – com'è palesato nel relativo manifesto del 1924, nel quale André Breton, poeta e teorico del Surrealismo, definisce il movimento come un *automatismo psichico puro con il quale ci si propone di esprimere, sia verbalmente che in ogni altro modo, il funzionamento reale del pensiero, in assenza di qualsiasi controllo esercitato dalla ragione, al di fuori di ogni preoccupazione estetica o morale*[19] - Freud stesso non si dimostrò particolarmente entusiasta a proposito dello stesso. Quando Breton chiese a Freud di contribuire alla stesura di un'antologia (*Trajectoire du rêve*, 1938), lo psicoanalista rispose:

Una collezione di sogni senza la propria associazione, senza la comprensione delle circostanze in cui sono stati sognati, non vuol dire niente per me, e mi viene difficile capire quale tipo di significato possa avere per chiunque altro[20].

Effettivamente ciò che interessava a Freud, ovvero la spiegazione dei sogni piuttosto che la loro rappresentazione, era quasi sempre omesso dai surrealisti nelle loro narrazioni, con qualche rara eccezione, come ad esempio quella simboleggiata da de *I vasi comunicanti* di André Breton, del 1932. Nonostante l'affinità, però l'autore utilizzò quelle associazioni esclusivamente per esprimere i suoi pensieri sul sogno, e non di certo con un fine terapeutico come voleva

[19] A. BRETON, *Manifeste du surréalisme,* Parigi, 1924 in
https://www.artonweb.it/artemoderna/surrealismo/articolo2.htm
[20] A. BRETON, *Œuvres complètes*. Édition établie par Marguerite Bonnet, Parigi, 1988.

l'esperienza Freudiana. Secondo Breton, era infatti il sogno stesso a creare, ad istigare all'azione, ad essere capace di risolvere la contraddizione dialettica fra realtà e desiderio[21]. Dalla sua, Freud considerava i sogni come *la via regia che porta alla conoscenza dell'inconscio nella vita psichica*[22], dunque un mezzo per approfondire la psiche del paziente piuttosto che una forza creatrice, come invece sosteneva Breton. In termini Freudiani, si può dire che la psicoanalisi trovasse più interesse nel contenuto latente del sogno, ovvero alle circostanze che danno origine allo stesso, rispetto al movimento Surrealista, il cui scopo principale era quello di avere quasi un'immagine fotografica del contenuto manifesto, ovvero della scena del sogno così come gli si presentava.

Ma il riscontro più evidente fra arte e psicoanalisi nel contesto surrealista lo troviamo nel metodo paranoico-critico messo a punto dal famoso pittore, scultore, scrittore, fotografo, designer, cineasta e sceneggiatore spagnolo Salvador Dalì, che definì la paranoia come *una malattia mentale cronica, la cui sintomatologia più caratteristica consiste nelle delusioni sistematiche, con o senza allucinazioni dei sensi. Le delusioni possono prendere la forma di mania di persecuzione o di grandezza e ambizione*[23], e l'attività paranoico-critica come *un*

[21] Cfr. N. GEBLESCO, *Surrealism and Psychoanalysis* in https://www.encyclopedia.com/psychology/dictionaries-thesauruses-pictures-and-press-releases/surrealism-and-psychoanalysis.
[22] PSICOLOGIA DEI SOGNI, *L'interpretazione dei sogni di Freud* in http://www.psicologiadeisogni.com/interpretazione-dei-sogni-freud/.
[23] S. DALÌ, *La droga sono io*, Castelvecchi Editore, Roma, 2010 in https://www.stateofmind.it/2016/10/dali-surrealista-paranoico/

metodo spontaneo di conoscenza irrazionale basato sull'associazione interpretativo-critica dei fenomeni deliranti[24].

Freud ebbe – com'è intuibile - diversi approcci al tema della paranoia: nel 1907 scrisse una lettera a Jung in cui definì la paranoia come *un buon tipo clinico*[25], dopo aver letto nel 1903 *Memorie di un malato di nervi* di Daniel Paul Schreber, lettura che lo aiutò a teorizzare il principio secondo il quale un paziente può sviluppare un pensiero paranoico rispetto a cose che non tollera in sé stesso - come traumi, debolezze, sentimenti di amore o di odio – in modo tale da permettere all'Io di sentirsi a proprio agio in un contesto sociale[26].

Prendiamo ad esempio il quadro più celebre del pittore spagnolo, *La persistenza della memoria* (1931): i classici "orologi molli" sono conseguenza di una suggestione provocata dal formaggio francese camembert, che il pittore osservò una sera dopo una cena con gli amici, che avrebbe dovuto continuare con la visione di un film al cinema, a cui lui non partecipò a causa di un'emicrania[27]. Secondo il metodo paranoico-critico, gli "orologi molli" ci forniscono una visione molto diversa da quella canonica: gli orologi scandiscono le ore, i minuti, i secondi in maniera ineluttabile, ma attraverso lo

[24] *Ibidem.*
[25] S. CASTELLANOS, *Paranoie e follie della vita quotidiana* in https://congresoamp2018.com/it/textos-del-tema/paranoias-y-locuras-de-la-vida-cotidiana/.
[26] Cfr. G. SALVATORE, *Il sè vulnerabile nella paranoia* in https://www.stateofmind.it/2015/06/il-se-vulnerabile-paranoia/.
[27] Cfr. S. DALÌ, *La mia vita segreta,* Abscondita, Milano, 2006.

sguardo dell'uomo e col filtro della sua psiche, essi diventano molli come un camembert nel suo momento migliore, quando incomincia a colare, in un contesto in cui non accade nulla ed il tempo è come fermo. Sembra quasi un esercizio Freudiano sulle associazioni libere, in cui lo psicoanalista pronuncia delle parole alle quali il paziente risponde con altre parole che gli balzano in mente: Dalì ha associato gli orologi al formaggio, anche se non esiste nessun canonico legame logico fra i due oggetti, come conseguenza di un suo filtro psichico.

Un'altra opera esemplificativa del metodo paranoico-critico è *Sogno causato dal volo di un'ape intorno a una melagrana, un attimo prima del risveglio* del 1944. Si racconta che Dalì addormentatosi, venne punto da un'ape, causando nel sogno reazioni conseguenti. Così, nel quadro, la puntura è rappresentata dalla baionetta in procinto di ferire di punta la donna addormentata – Gala, la moglie di Dalì – ed il dolore è reso come delle tigri inferocite che fuoriescono dalla bocca di un pesce, che, a sua volta, spunta da una melagrana. In questo modo il pittore ha dato forma ad un principio già osservato da Freud, ovvero l'effetto che uno stimolo esterno, percepito durante il sonno, produce su ciò che stiamo sognando. A dimostrazione del fatto che nelle opere dell'artista catalano si ritrovano tutti i capisaldi della teoria Freudiana: l'inconscio, il sogno, la sessualità.[28]

[28] L. MATTARELLA, M. AGUER, *Dalì: un artista, un genio*, Skira Editore, Milano, 2012. Cfr. anche S. DALÌ, L. PAUWELS, *Les passions selon Dalì*, Éditions Denoël, Parigi, 2004.

APPENDICE FOTOGRAFICA

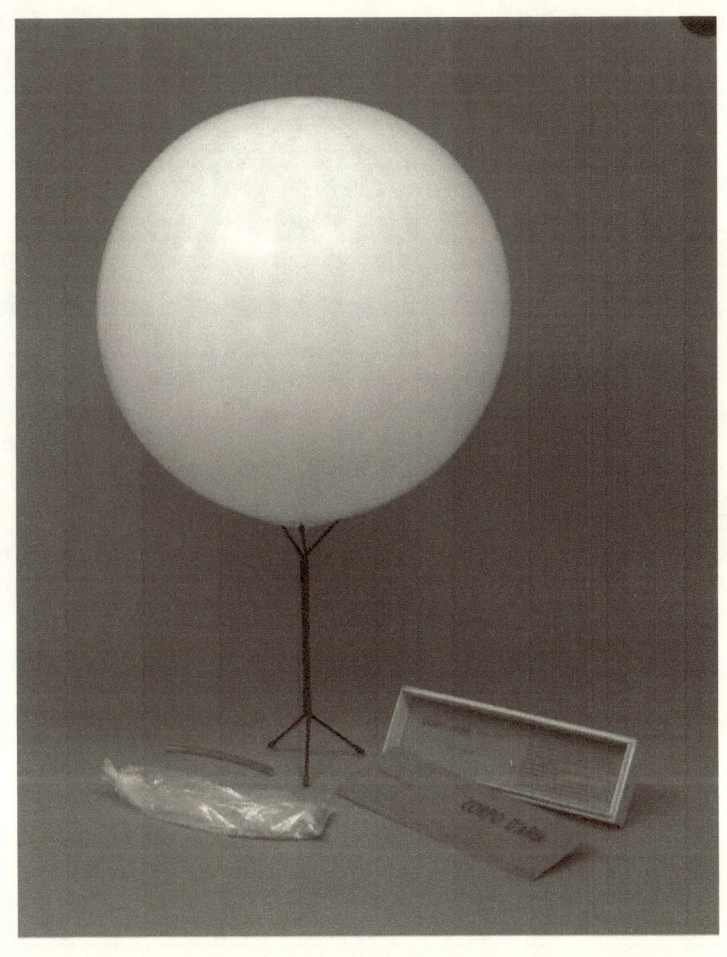

Piero Manzoni, *Corpo d'aria*, 1960. Fondazione Piero Manzoni, Milano in collaborazione con Gagosian Gallery, New York (foto di G. Ricci e A. Guidetti)

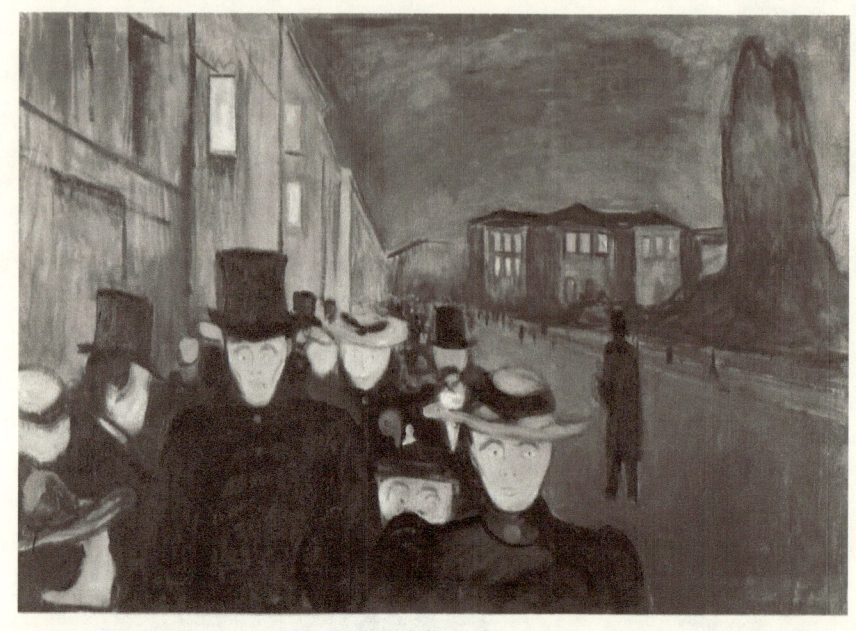

Evard Munch, *Evening on Karl Johan Street*, 1892.
Museo d'arte di Bergen

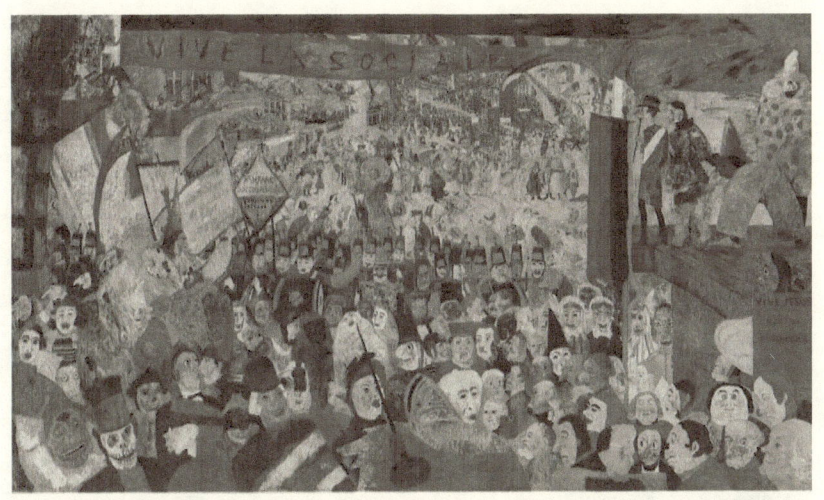

James Ensor, *L'entrata di Cristo a Bruxelles*, 1888. Getty Museum, Los Angeles

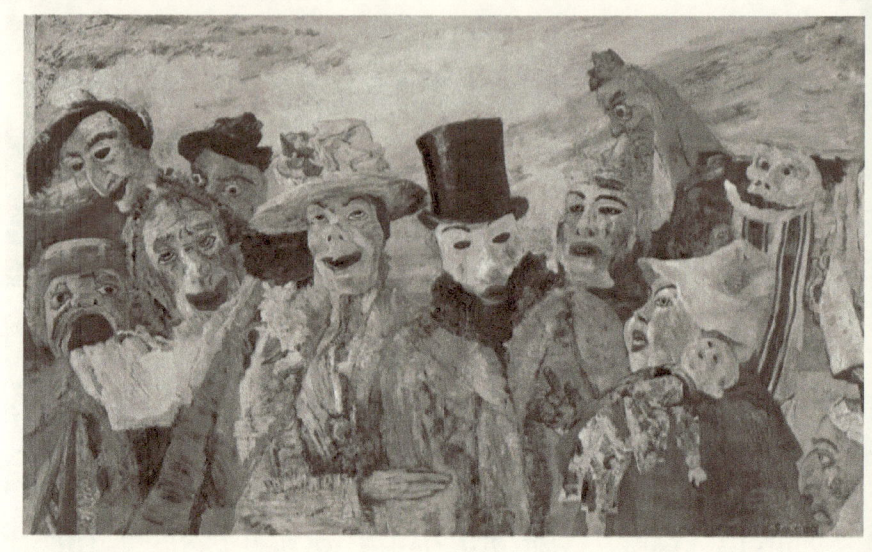

James Ensor, *L'intrigo,* 1890. Koninklijk Museum voor Schone Kunsten, Antwerpen

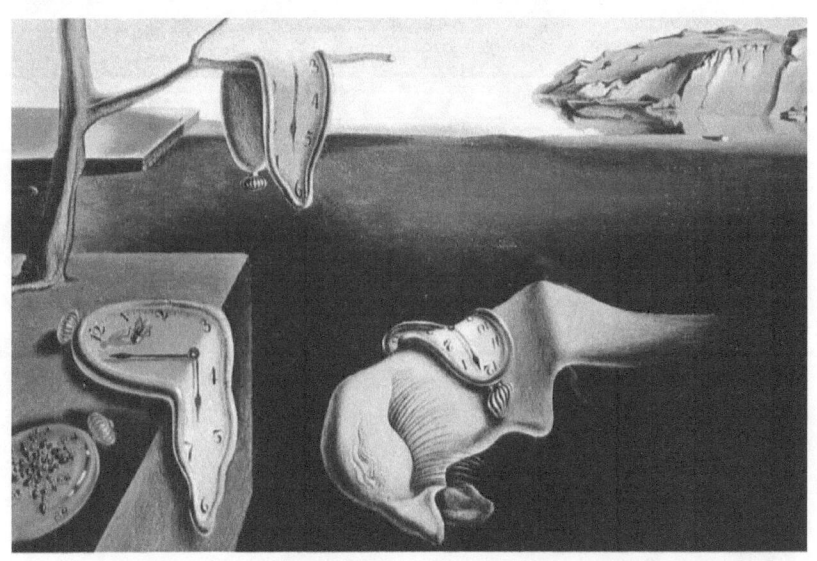

Salvador Dalì, *La persistenza della memoria*, 1931. Museum of Modern Art di New York

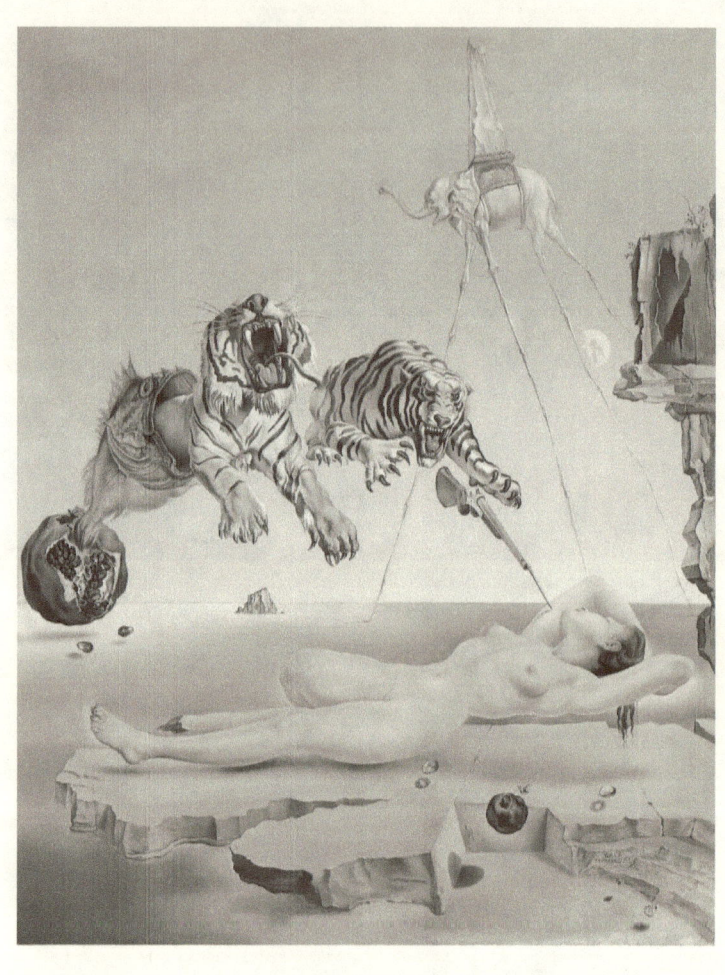

Salvador Dalì, *Sogno causato dal volo di un'ape intorno a una melagrana un attimo prima del risveglio*, 1944. El Museo Thyssen-Bornemisza di Madrid

27

BIBLIOGRAFIA

BRETON ANDRÉ, *Manifeste du surréalisme*, Parigi 1924.

BRETON ANDRÉ, *Œuvres complètes*. Édition établie par Marguerite Bonnet, Parigi 1988.

DALÌ SALVADOR, *La droga sono io*, Castelvecchi Editore, Roma 2010.

DALÌ SALVADOR, *La mia vita segreta*, Abscondita, Milano 2006.

DALÌ SALVADOR, PAUWELS LOUIS, *Les passions selon Dalì*, Éditions Denoël, Parigi 2004.

DE MICHELI MARIO, *Le avanguardie artistiche del Novecento*, Feltrinelli editore, Milano 2019, pp. 37, 38, 152, 168, 169, 174.

FREUD SIGMUND, *Il delirio e i sogni nella "Gradiva" di Wilhelm Jensen (1906)*, Opere, vol. V, Boringhieri, Torino 1989.

MATTARELLA LEA, AGUER MONTSE, *Dalì: Un artista, un genio*, Skira Editore, Milano 2012.

SCHULTZE SABINE, *Munch in Frankreich*, Stoccarda, Hatje, 1992, p. 150.

TRINCIA FRANCESCO SAVERIO, *Tra positivismo e idealismo: le origini della psicoanalisi in Italia e Marco Levi Bianchini*, La Cultura - Rivista di filosofia e filologia, Il Mulino, 1999, p. 63.

SITOGRAFIA

ARCHETIPI.ORG, *Es, Io e SuperIo* in https://www.archetipi.org/it/psicologia/es-io-e-superio, data di ultima consultazione (8/3/20 ore 17:23).

FONDAZIONE PIERO MANZONI, *Il corpo magico dell'artista* in http://www.pieromanzoni.org/opere_merda.htm, data di ultima consultazione (01/03/2020 ore 19:22).

CASTELLANOS SANTIAGO, *Paranoie e follie della vita quotidiana* in

https://congresoamp2018.com/it/textos-del-tema/paranoias-y-locuras-de-la-vida-cotidiana/, data di ultima consultazione (8/3/20 ore 17:23).

GEBLESCO NICOLE, *Surrealism and Psychoanalysis* in https://www.encyclopedia.com/psychology/dictionaries-thesauruses-pictures-and-press-releases/surrealism-and-psychoanalysis, data di ultima consultazione (02/03/2020 ore 19:59).

INTERNET ARCHIVE, *L'entrata di cristo a Bruxelles nel 1889* in https://web.archive.org/web/20140303164149/http://incipitando.wordpress.com/2012/03/07/lentrata-di-cristo-a-bruxelles-nel-1889/, data di ultima consultazione (03/03/2020 ore 18:39).

PSICOLOGIA DEI SOGNI, *L'interpretazione dei sogni di Freud* in http://www.psicologiadeisogni.com/interpretazione-dei-sogni-freud/, data di ultima consultazione (8/3/20 ore 18:35).

SALVATORE GIAMPAOLO, *Il sè vulnerabile nella paranoia* in https://www.stateofmind.it/2015/06/il-se-

vulnerabile-paranoia/, data di ultima consultazione (8/3/20 ore 17:23).

SALVEMINI MICHELE, *Comunque Dada,* Museica, Universal Music Italia 2014.

SLOWCULT, *Dada e Surrealismo riscoperti: l'Esplosione dell'Immaginario* in http://www.slowcult.com/arte/dada-e-surrealismo-riscoperti-l%E2%80%99esplosione-dell%E2%80%99immaginario, data di ultima consultazione (02/03/2020 ore 18:41).

St-ART, *James Ensor (1860-1949) "The Intrigue/L'Intrigo" (1890)* in https://www.facebook.com/601406263289996/photos/a.622295997867689/887582044672415/?type=3&theater, data di ultima consultazione (02/03/2020 ore 17:08).

S. ULIVI, *Psicoanalisi e maschera* in https://www.sibillaulivi.it/articoli-letture/psicoanalisi/727-psicoanalisi-e-maschera.html, data di ultima consultazione (8/3/20 ore 17:23).

Copyright © 2022 AURORA COSENTINO. Tutti i diritti riservati.

Pubblicato da LULU

ISBN 978-1-4710-3667-5

www.ingramcontent.com/pod-product-compliance
Lightning Source LLC
Chambersburg PA
CBHW020715180526
45163CB00008B/3091